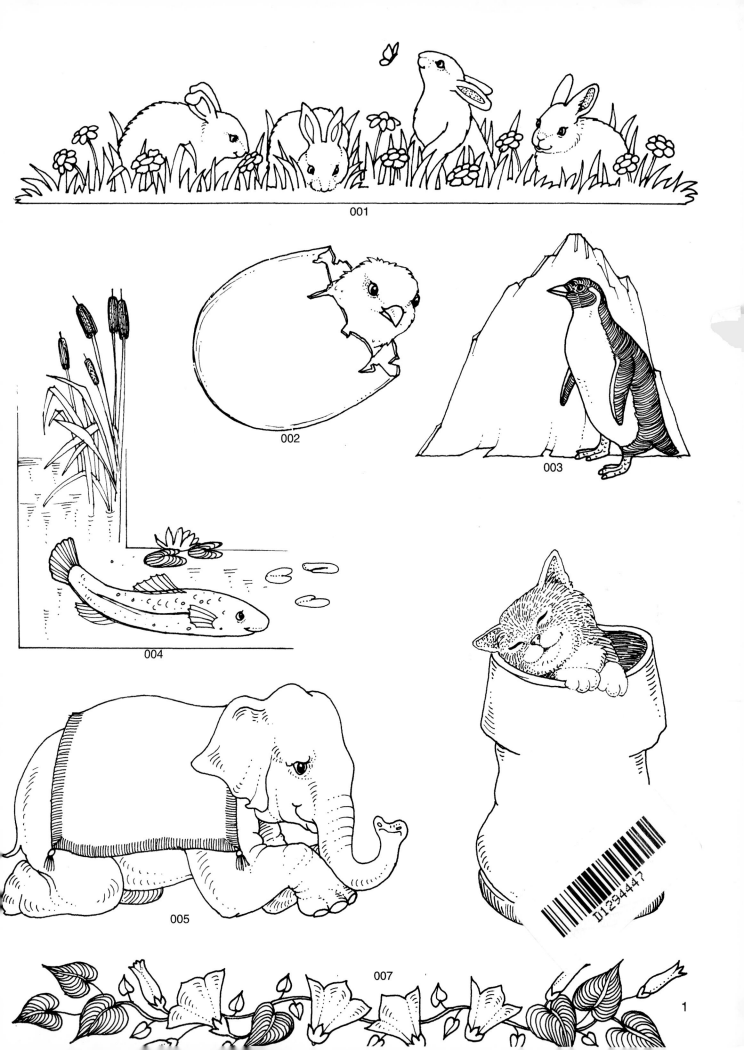

001

002

003

004

005

007

1

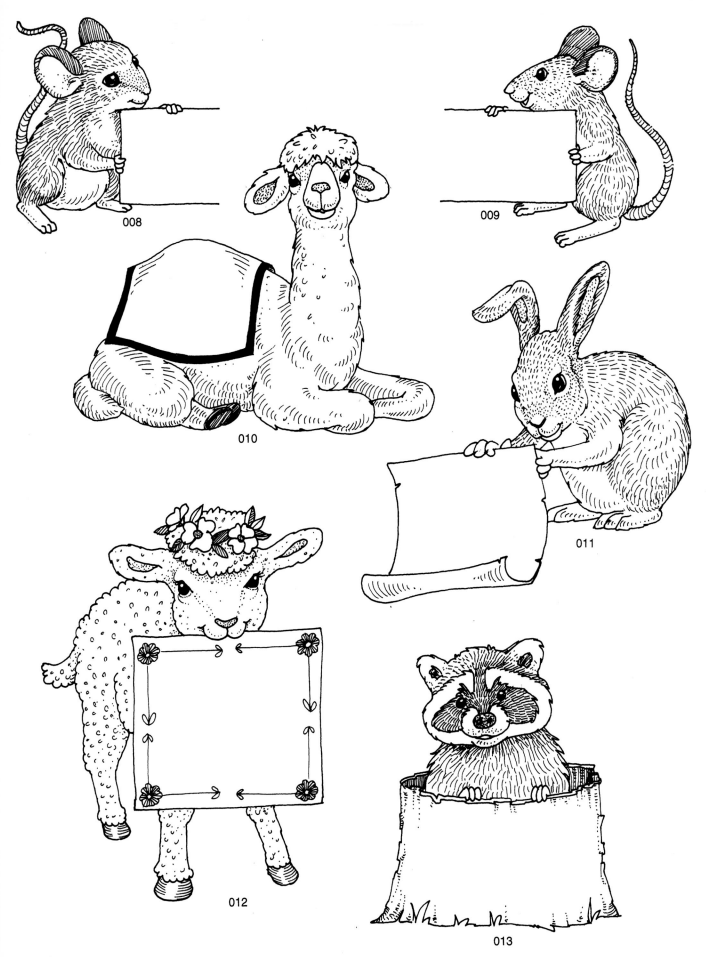

008

009

010

011

012

013

2

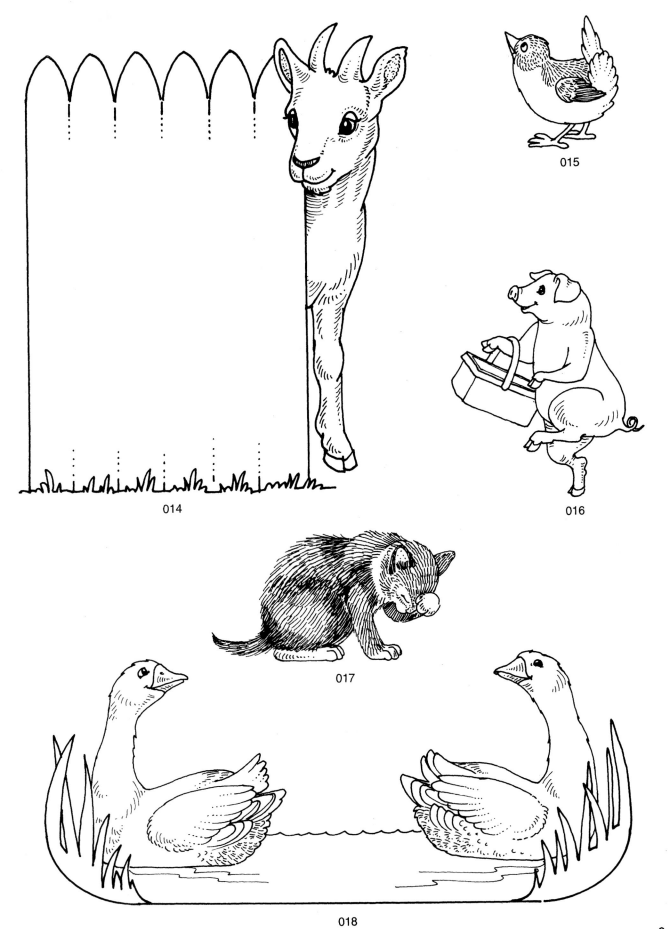

014

015

016

017

018

019

020

021

022

023

4

024

025

026

027

028

029

5

030

031

032

033

034

035

6

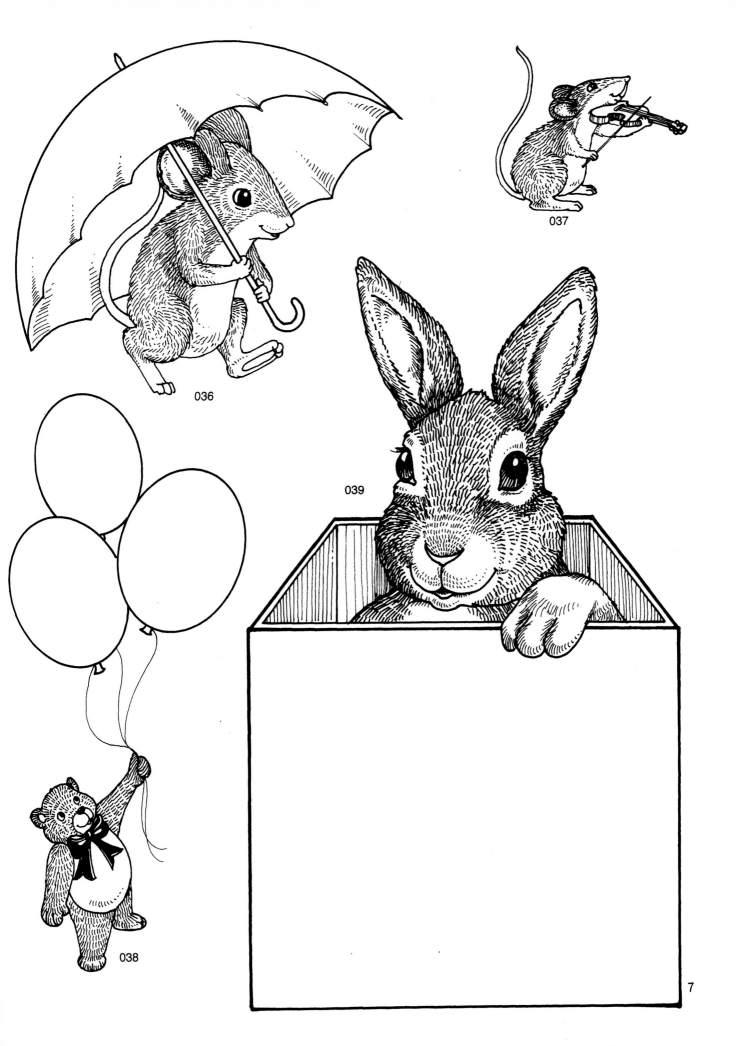

036

037

038

039

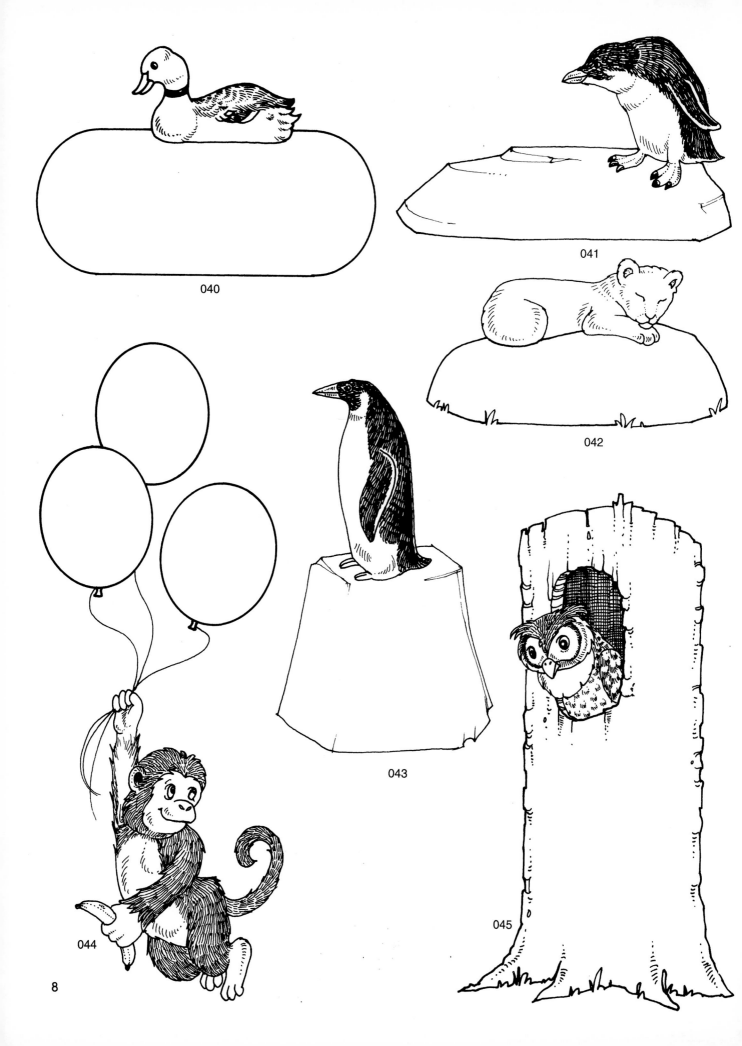

040

041

042

043

044

045

8

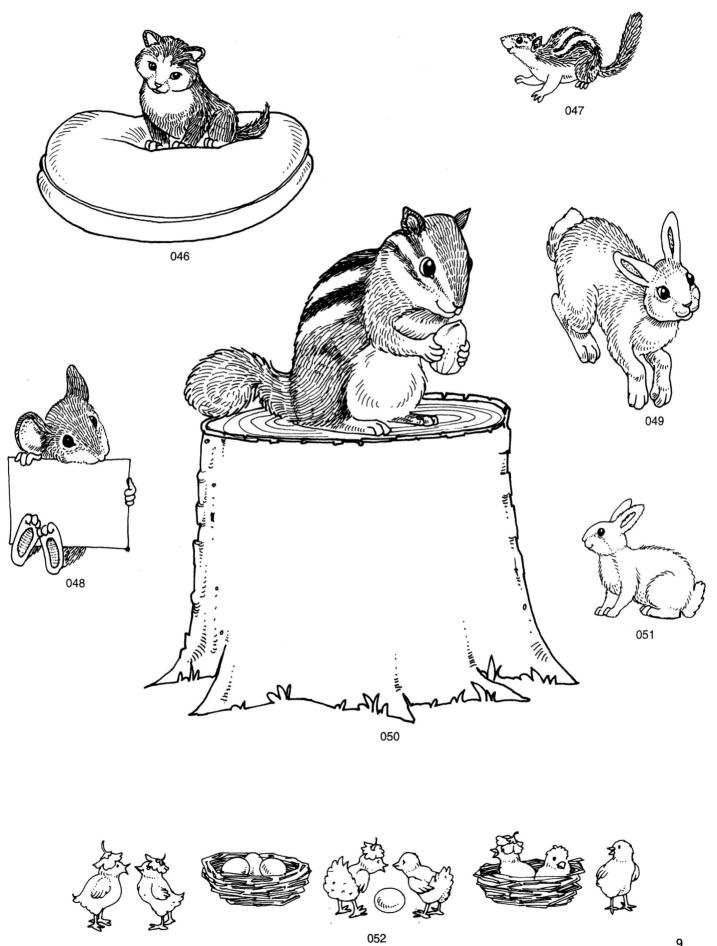

046

047

048

049

050

051

052

9

053

054

055

056

057

058

059

060

061

062

063

064

065

066

067

068

069

12

070

071

072

073

074

075

13

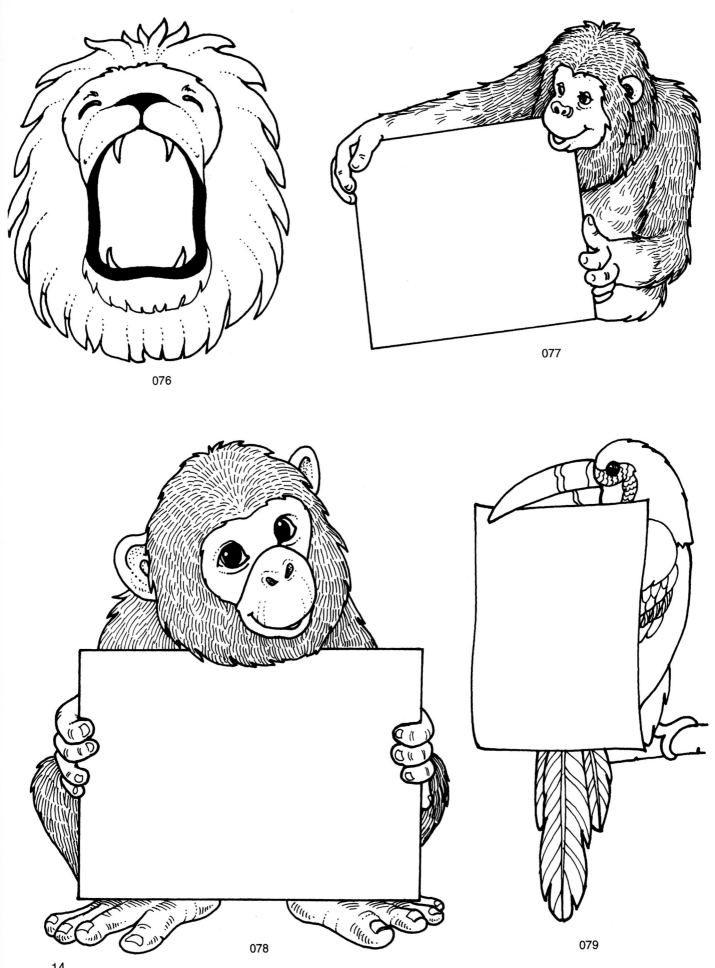

076

077

078

079

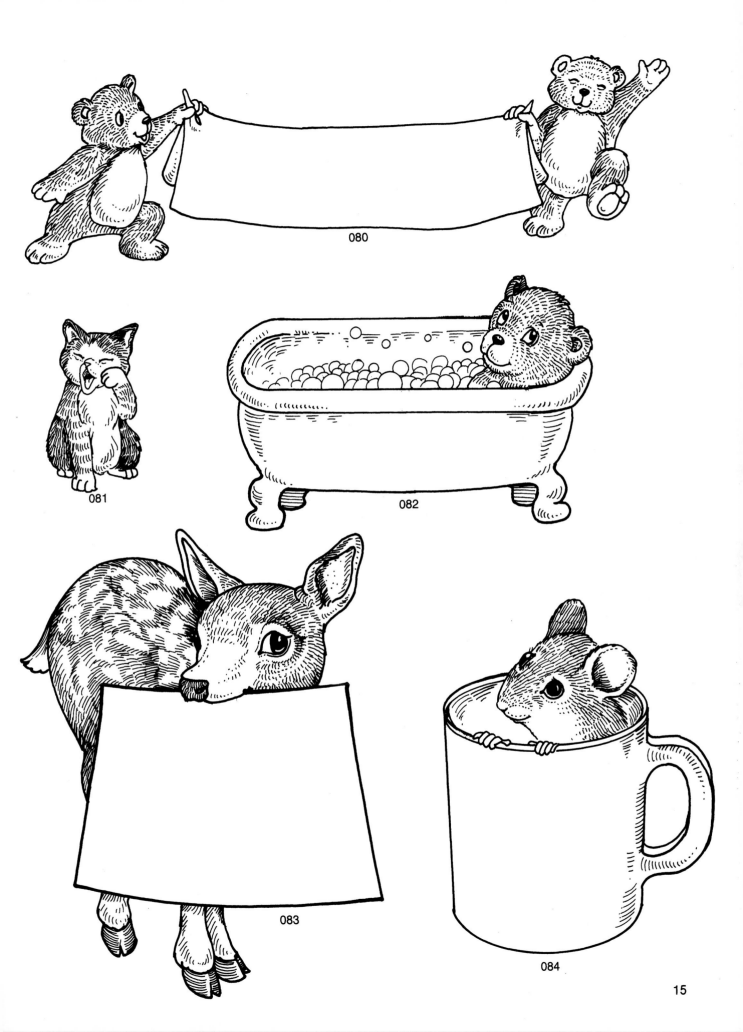

080

081

082

083

084

085

086

087

088

089

090

091

092

093

094

095

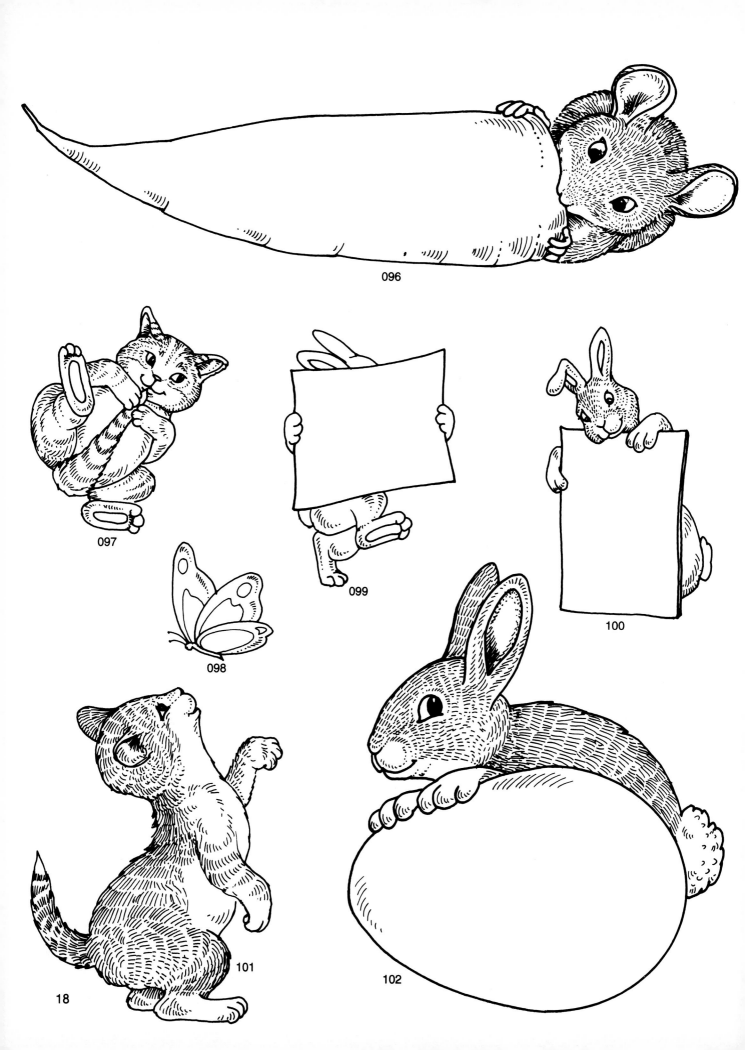

096

097

098

099

100

101

102

18

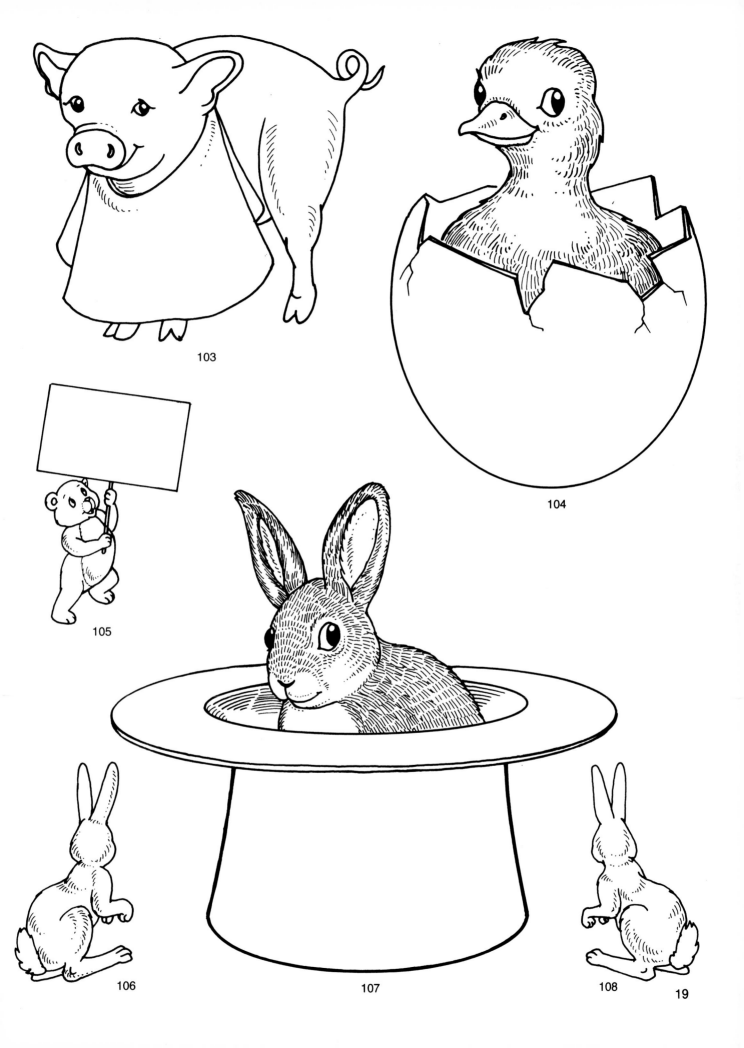

103

104

105

106

107

108

19

109

110

111

112

113

114

115

116

117

118

119

120

121

122

123

124

125

126

127

128

129

23

130

131

132

133

134

135

136

137

138

139

140

141

142

143

144

145

146

147

148

149

150

151

152

153

154

155

156

157

158

159

160

161

162

163

28

164

165

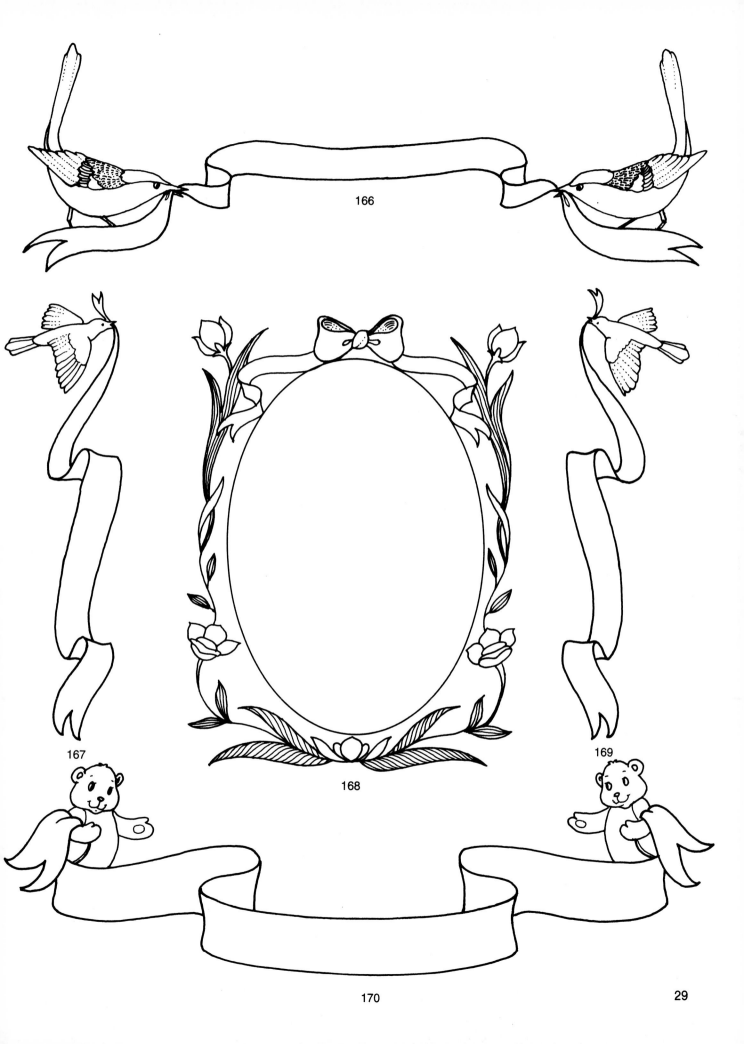

166

167

168

169

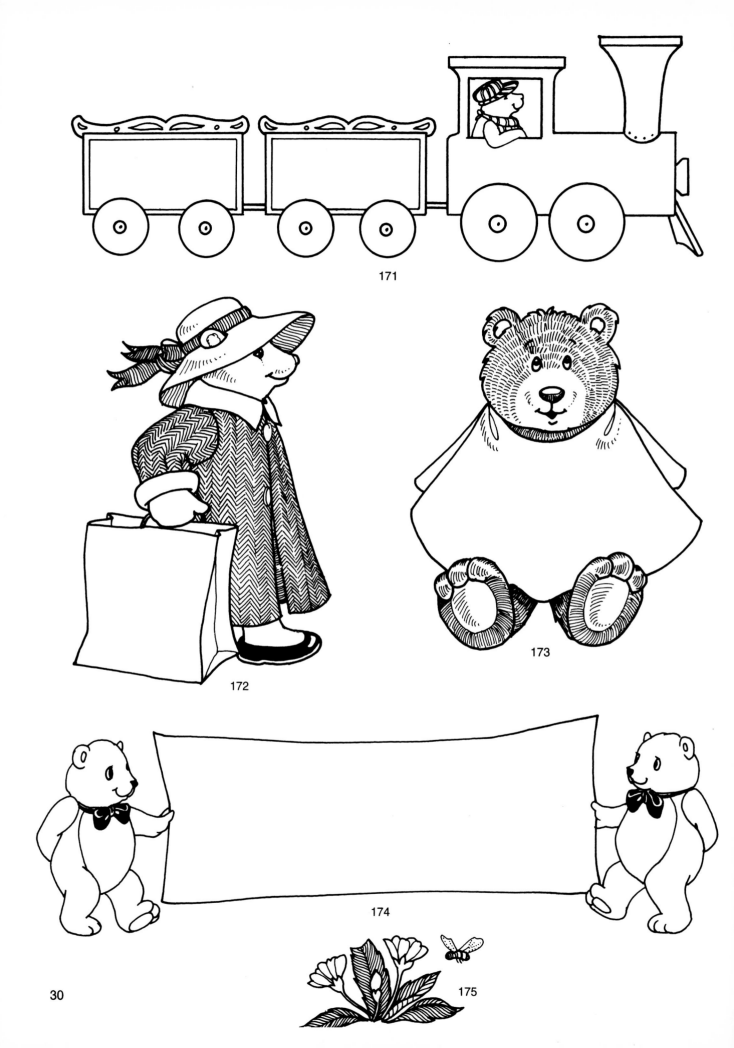

171

172

173

174

175

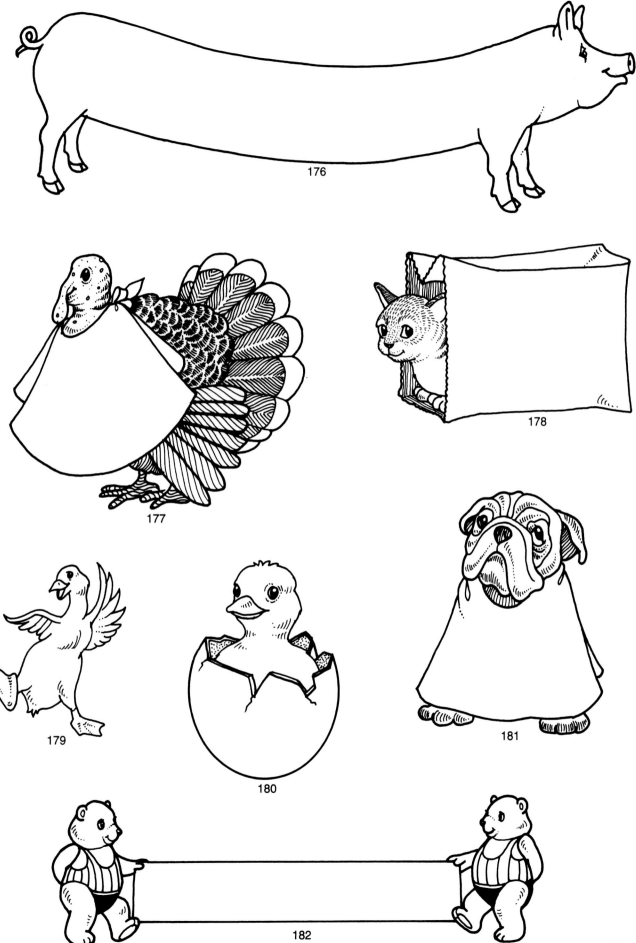

176

177

178

179

180

181

182

183

184

185

186

187

188

189